>>> 前言

腦筋急轉彎
中國人的無厘頭俏皮話

　　歇後語可以說是中國傳統的「腦筋急轉彎」，由兩部分組成：前半部說的是耳熟能詳的典故，或日常所見的人、事、物；後半部則是解答。使用的時候可以前後完整說出來，也可以只說前半部。短短的一句話卻形象生動，含意深遠，幽默風趣，具有腦筋急轉彎的效果。

　　這種中國獨有的語言形式非常獨特而且犀利潑辣。一般老百姓利用身邊事物，或是大家耳熟能詳的戲曲傳說，來個俏皮幽默的腦筋急轉彎，這種無厘頭搞笑法因為具有一針見血的效果，很多說法就口耳相傳，流布得愈來愈廣，成為固定的歇後語，一直使用到今日。

我們從眾多歇後語中精心選編了四十三則，分為人物、生活、動物和傳說四大類，採用「比喻語＋解說語＋為甚麼＋幽默寶庫」的模式，你可以把前半部的「比喻語」當成謎題，猜猜看後面會接哪一句？自己的答案和原本的後半部「解說語」一樣不一樣？再看「為甚麼」，了解為甚麼這句歇後語是這樣說；最後再從「幽默寶庫」中，學習它的來源、典故、實際應用的例句。全書最後，我們製作一份「記憶力大考驗」，讓小朋友在學習中增長知識。

　　歇後語可以刺激聯想及分析、推測能力，並在閱讀的過程中接觸許多民俗文物知識，輕輕鬆鬆吸收中國傳統的民俗及風土人情。你可以發現，原來以前的中國人也很無厘頭喔！

目 錄

◎題目中的事物有甚麼特色呢？想一想，猜一猜，
　腦筋轉個彎，答案非常俏皮喔！

和尚打傘

◎以下這五個答案可能都說得通，但是只有一個最貼切，
　也是一般常用的說法。你知道是哪個嗎？

頂上無毛／水深火熱／避人耳目／無法無天／多此一舉

※翻下頁，看謎底

無髮（法）無天

★為甚麼

和尚頭上不留髮，打傘又遮住了天，所以說無髮無天！

★幽默寶庫

「髮」諧音「法」。「無法無天」指胡作非為，不受法紀的約束，肆無忌憚地做壞事。

◎請你跟我這樣說

現在一些飆車族動不動就拿刀拿棍，打傷無辜的路人，真是和尚打傘——無法無天啊！

◎你也可以這樣說：

和尚的木魚——想敲就敲。

木魚是和尚及尼姑念經或化緣時敲打的響器，用木頭雕成魚的形狀，中間掏空，用小槌敲出聲響。「想敲就敲」暗指對別人想罵就罵，想打就打。

◎題目中的事物有甚麼特色呢？想一想，猜一猜，
腦筋轉個彎，答案非常俏皮喔！

丈二和尚

◎以下這五個答案可能都說得通，但是只有一個最貼切，
也是一般常用的說法。你知道是哪個嗎？

高高在上／中看不中用／佛光普照／摸不着頭腦／真有你的

※翻下頁，看謎底

摸不着頭腦

★為甚麼

一個身高一丈二的和尚，你摸得到他的頭嗎？

★幽默寶庫

「摸不着頭腦」比喻對某件事疑惑不解，不清楚底細。

◎請你跟我這樣說

小虎家很有錢，怎麼去偷人家的東西呢？這件事到底是真是假，我可真是丈二和尚——摸不着頭腦啊！

◎你也可以這樣說

丈二大炮——摸不着炮口。

「摸不着炮口」比喻摸不清底細。例：台北這麼大一個城市，我初來乍到，就好像看見那丈二大炮——摸不着炮口。

02

◎題目中的事物有甚麼特色呢？想一想，猜一猜，
　腦筋轉個彎，答案非常俏皮喔！

小和尚念經

◎以下這五個答案可能都說得通，但是只有一個最貼切，
　也是一般常用的說法。你知道是哪個嗎？

有口無心／胡言亂語／空口說白話／說不出的苦／逼不得已

※翻下頁，看謎底

有口無心

★為甚麼

小和尚學着大和尚敲木魚念經文，他嘴上雖然念念有詞，可是卻不了解經文的意思，一點也不動心，這不是有口無心嗎？

★幽默寶庫：

「有口無心」比喻：(1)嘴上愛說，心裏卻一點也不在意；(2)說話不小心，並非有意得罪人。

◎請你跟我這樣說

爸爸每天都對媽媽說「我愛你」，但是媽媽說爸爸是小和尚念經，有口無心！

◎你也可以這樣說

小和尚看貢獻——有股沒份。

貢獻，是指信徒敬奉神明的祭品。例：我們家昨天辦桌請客，桌上大魚大肉，山珍海味，可是我卻是小和尚看貢獻——有股沒份，只能在一旁看着客人大快朵頤，平白流了大半桶的口水。

◎題目中的事物有甚麼特色呢？想一想，猜一猜，腦筋轉個彎，答案非常俏皮喔！

老和尚敲木魚

◎以下這五個答案可能都說得通，但是只有一個最貼切，也是一般常用的說法。你知道是哪個嗎？

天天念的同一本經／兒童不宜／似有若無／枉費心機／阿彌陀佛

※翻下頁，看謎底

天天念的同一本經

★ 為甚麼

和尚一般在念經或化緣時敲木魚，口中念念有詞，念的都是幾十年來那一本經，因為他是「老」和尚啊！

★ 幽默寶庫：

天天念的同一本經，比喻老生常談，老是重複那一套。

◎ 請你跟我這樣說

聽王老師上課超無趣的，簡直像老和尚敲木魚——天天念的同一本經，真乏味！

◎ 你也可以這樣說

老和尚剃頭——一掃而光。

一掃而光，是指一點兒也不剩。例：你們不用擔心這些菜吃不完，等一下大胃王阿國一來，看他老和尚剃頭——一掃而光啊！

04

◎題目中的事物有甚麼特色呢？想一想，猜一猜，
腦筋轉個彎，答案非常俏皮喔！

和尚住山洞

◎以下這五個答案可能都說得通，但是只有一個最貼切，
也是一般常用的說法。你知道是哪個嗎？

沒魚蝦也好／隨便啦／糊裏糊塗／沒事／走投無路

※翻下頁，看謎底

沒寺(事)

★為甚麼

和尚本來應該住在寺廟裏，卻住在山洞，原來是沒有「寺」可住啊！

★幽默寶庫

「寺」和「事」諧音，「沒寺（事）」和「照舅（舊）」、「打破砂鍋璺（問）到底」等，都是巧妙利用諧音字的歇後語。

◎請你跟我這樣說

昨天我忘了交作業，本來以為會被老師臭罵一頓，沒想到和尚住山洞——居然「沒事」啊！

◎你也可以這樣說

和尚廟裏借梳子——找錯人了。借梳子梳頭髮，哪一家都可以去借，偏偏去和尚廟裏借，那兒全是不蓄頭髮的人，哪來的梳子借你？這不是「找錯人了」嗎？例：老李，你真是和尚廟裏借梳子——找錯人了！我比你還窮，哪還有餘錢借你呢？

◎題目中的事物有甚麼特色呢？想一想，猜一猜，
　腦筋轉個彎，答案非常俏皮喔！

啞巴吃黃連

◎以下這五個答案可能都說得通，但是只有一個最貼切，
　也是一般常用的說法。你知道是哪個嗎？

有苦說不出／雪上加霜／看不開／自作自受／有備而來

※翻下頁，看謎底

有苦說不出

★為甚麼

黃連的根和莖味道都很苦，啞巴吃了黃連，很苦，他卻說不出來。

★幽默寶庫

「有苦說不出」是說一個人有難言的苦衷。

◎請你跟我這樣說

佩佩被媽媽罵得狗血淋頭，但又不敢頂嘴，心中真是啞巴吃黃連，有苦說不出啊！

◎你也可以這樣說

啞巴吃餃子——心裏有數。

啞巴吃餃子，吃了多少個，嘴上說不出來，但是心裏是有數的。例：你自己做過多少壞事不用我一一說出來，但是啞巴吃餃子——你自己心裏有數！

06

◎題目中的事物有甚麼特色呢？想一想，猜一猜，
腦筋轉個彎，答案非常俏皮喔！

瞎子摸象

◎以下這五個答案可能都說得通，但是只有一個最貼切，
也是一般常用的說法。你知道是哪個嗎？

各說各話／愛說笑／一無所獲／亂成一團／悶聲不響

※翻下頁，看謎底

各說各話

★為甚麼

瞎子摸大象，每人摸到不同的部位，於是就各說各話了。

★幽默寶庫

有個寓言說幾個盲人摸一隻大象，摸到腿的說大象像一根柱子，摸到身軀的說大象像一堵牆；摸到尾巴的說大象像一條蛇。大家各執己見，爭論不休。

◎請你跟我這樣說

案件相關人士全都拒絕透露案情，各家媒體只好瞎子摸象——各說各話。

◎你也可以這樣說

瞎子點燈——白費蠟。
瞎子的世界一團黑，點了燈不是白費蠟燭嗎？
瞎子丟了鞋——沒處找。
瞎子丟了鞋，你叫他往哪兒去找呢？

◎題目中的事物有甚麼特色呢？想一想，猜一猜，
腦筋轉個彎，答案非常俏皮喔！

禿子跟着月亮走

◎以下這五個答案可能都說得通，但是只有一個最貼切，
也是一般常用的說法。你知道是哪個嗎？

瘋瘋癲癲／入境隨俗／沾光／愛月成痴／六神無主

※翻下頁，看謎底

沾光

★為甚麼

在晚上，禿子的頭是不發光的，它是「沾」了月亮的「光」，才顯得油亮。

★幽默寶庫

特別說明：月亮本身也不發光，它靠折射太陽光而顯出光亮。「沾光」比喻跟隨他人而得到好處。

◎請你跟我這樣說

每次跟阿東去找朋友，都是有得吃又有得喝，我這是禿子跟着月亮走——沾了阿東的光！

◎你也可以這樣說

禿子當和尚——天生就是那塊料。

禿子當和尚不用剃頭髮，好像天生就是當和尚的料。

例：隔壁那個一臉福相的張叔叔應徵扮演一個胖員外，可真是禿子當和尚——天生就是那塊料，自然當場錄用。

◎題目中的事物有甚麼特色呢？想一想，猜一猜，腦筋轉個彎，答案非常俏皮喔！

丈母娘看女婿

◎以下這五個答案可能都說得通，但是只有一個最貼切，也是一般常用的說法。你知道是哪個嗎？

見面三分情／睜一隻眼閉一隻眼／走着瞧／有說有笑／愈看愈有趣

※翻下頁，看謎底

愈看愈有趣

★為甚麼

丈母娘看女婿，若不是愈看愈有趣（順眼），怎肯把女兒嫁給他？

★幽默寶庫

男人稱妻子的母親叫「丈母娘」，妻子的母親叫女兒的丈夫為「女婿」這是兩家人變成一家親的美事。

◎請你跟我這樣說

新來的售貨員雖然有些無厘頭，我卻是丈母娘看女婿——愈看愈有趣！

◎你也可以這樣說

五臟六腑抹蜜糖——甜到心上。
比喻心裏非常愉快、舒服。例：老師今天誇他一句，他馬上就五臟六腑抹蜜糖——甜到心上。

09

◎題目中的事物有甚麼特色呢？想一想，猜一猜，
　腦筋轉個彎，答案非常俏皮喔！

做夢娶媳婦

◎以下這五個答案可能都說得通，但是只有一個最貼切，
　也是一般常用的說法。你知道是哪個嗎？

想得美／美夢成真／齊人之福／敲鑼打鼓／回味無窮

※翻下頁，看謎底

25

想得美

★為甚麼

夢到娶媳婦，不是想得（到）美（人）嗎？

★幽默寶庫

想得美指希望的事情不可能實現。

◎請你跟我這樣說

平常不用功，卻想考高分，那不是做夢娶媳婦
——想得美嗎？

◎你也可以這樣說

做夢撿個金元寶——空歡喜一場。

撿到金元寶是做夢才可能發生的好事，夢醒後
一場空，那不是空歡喜一場嗎？例：阿華在放
學的路上看見一張千元大鈔，連忙彎腰拾起，
一看，卻是一張玩具鈔票，真是做夢撿個金元
寶——空歡喜一場！

10

◎題目中的事物有甚麼特色呢？想一想，猜一猜，腦筋轉個彎，答案非常俏皮喔！

大姑娘上花轎

美人，嫁給我吧！
我把花轎都抬來了！

◎以下這五個答案可能都說得通，但是只有一個最貼切，也是一般常用的說法。你知道是哪個嗎？

喜氣洋洋／含羞帶怯／頭一回／暗自心喜／一步一腳印

※翻下頁，看謎底

頭一回

★為甚麼

「大姑娘」是指還沒結婚的女孩子，長大了的女孩子坐上花轎去嫁人，當然是第一次、頭一回啊！

★幽默寶庫

頭一回，比喻一個人第一次做某件事。

◎請你跟我這樣說

今天吃臭豆腐，我可是大姑娘上花轎，頭一回哦！

◎你也可以這樣說

大姑娘上花轎——遲早得有那麼一回。

雖然是同樣一句「大姑娘上花轎」，它的歇後語卻不太一樣。以前的人認為女孩子終究要嫁人，所以說「遲早得有那麼一回」，比喻一個人遲早得去做某件事。例：總經理叫你去你就去，大姑娘上花轎——遲早得有那麼一回，躲也躲不掉的！

◎題目中的事物有甚麼特色呢？想一想，猜一猜，
腦筋轉個彎，答案非常俏皮喔！

壽星公上吊

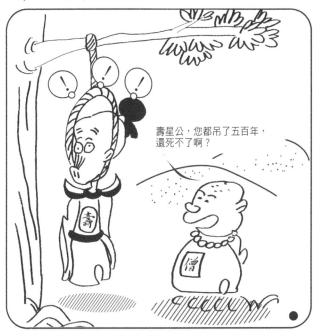

壽星公，您都吊了五百年，
還死不了啊？

◎以下這五個答案可能都說得通，但是只有一個最貼切，
也是一般常用的說法。你知道是哪個嗎？

純屬意外／嫌命長了／願者上鈎／大材小用／遊戲人間

※翻下頁，看謎底

嫌命長了

★為甚麼

長命的壽星公上吊自殺？除了是嫌命長了，還有其他原因嗎？

★幽默寶庫

嫌命長了，用來表示想做的事情非常危險。

◎請你跟我這樣說

聽說你想學蜘蛛人爬牆到四樓，這不是壽星公上吊。嫌命太長了？

◎你也可以這樣說

死了的孩子——沒救了。

沒救了，指事情已經辦壞了，無法挽救。例：唉，如今這件事情是死了的孩子——沒救了，我們只好另想辦法吧！

12

◎題目中的事物有甚麼特色呢？想一想，猜一猜，
　腦筋轉個彎，答案非常俏皮喔！

小孩子沒娘

◎以下這五個答案可能都說得通，但是只有一個最貼切，
　也是一般常用的說法。你知道是哪個嗎？

孤苦伶丁／說來話長／生離死別／生不逢時／苦中作樂

※翻下頁，看謎底

說來話長

★為甚麼

小孩如果沒了娘，一定有甚麼重大的原因，說起來話就長了。

★幽默寶庫

說來話長，表示事情並不單純，不是三言兩語就可以說清楚。

◎請你跟我這樣說

秀秀問玲玲為甚麼和男朋友分手，玲玲歎了一口氣，幽幽地說：「唉，小孩子沒娘——這件事說來話長啊！」

◎你也可以這樣說

小孩吃泡泡糖——吞吞吐吐。

泡泡糖又稱口香糖，「吞吞吐吐」指小孩子嚼泡泡糖時忽吞忽吐的樣子，這裏則是形容一個人說話時欲言又止的樣子。例：珍珍，你到底要跟我說甚麼，儘管說吧，不要像小孩吃泡泡糖——吞吞吐吐。

◎題目中的事物有甚麼特色呢？想一想，猜一猜，
腦筋轉個彎，答案非常俏皮喔！

竹籃子打水

◎以下這五個答案可能都說得通，但是只有一個最貼切，
也是一般常用的說法。你知道是哪個嗎？

痴心妄想／一場夢／心不在焉／一面倒／一場空

※翻下頁，看謎底

一場空

★為甚麼

竹籃子有許多小孔，用竹籃子去打水，不一會兒就漏光光了。

★幽默寶庫

一場空，比喻付出了努力，最後卻一無所獲。

◎請你跟我這樣說

唉！為了這件事情，大伙兒忙了一個多月，沒想到到頭來卻是竹籃子打水——一場空啊！

◎你也可以這樣說

竹簍裏的泥鰍——滑得很。

形容一個人像裝在竹簍裏的泥鰍，很圓滑、很狡詐。例：他可是竹簍裏的泥鰍——滑得很，哪那麼容易就讓他說實話？

竹筒倒豆子——全抖出來。

比喻一個人把心裏的話全說出來。例：黑松等人被警察抓住了，自知難逃法網，於是竹筒倒豆子——把犯罪的事實全都抖了出來。

◎題目中的事物有甚麼特色呢？想一想，猜一猜，
腦筋轉個彎，答案非常俏皮喔！

十五個吊桶打水

◎以下這五個答案可能都說得通，但是只有一個最貼切，
也是一般常用的說法。你知道是哪個嗎？

一五一十／七上八下／用心良苦／莫名其妙／純屬虛構

※翻下頁，看謎底

七上八下

★為甚麼

用十五個吊桶同時打水，一半正往上提，一半則往下準備盛水，籠統說來就是七個上、八個下。

★幽默寶庫

七上八下，形容一個人心神慌亂不安的樣子。

◎請你跟我這樣說

小孫子學走路又是跌倒又是爬起，看得一旁的奶奶心頭十五個吊桶打水——七上八下的，生怕有甚麼閃失。

◎你也可以這樣說

十五的月亮——圓圓滿滿的。

圓圓滿滿的，比喻事物沒有缺陷、沒有漏洞，無可挑剔，使人滿意。例：這次出國比賽順利過關斬將，捧回冠軍獎杯，可以說是十五的月亮——圓圓滿滿的。

◎題目中的事物有甚麼特色呢？想一想，猜一猜，
　腦筋轉個彎，答案非常俏皮喔！

親愛的，送你鮮花實在太俗氣了。
我決定送點特別的給你！

繡花枕頭

我親手繡的枕頭！

◎以下這五個答案可能都說得通，但是只有一個最貼切，
　也是一般常用的說法。你知道是哪個嗎？

老大套／草包／高枕無憂／夢裏乾坤／想得美

※翻下頁，看謎底

37

草包

★為甚麼

以前的繡花枕頭表面看起來好看，其實裏面包的是草。

★幽默寶庫

草包，比喻一個人雖然外表好看，實際上卻沒甚麼才能、本事。

◎請你跟我這樣說

你別看那個年輕人長得好看，穿得也有模有樣的，其實他平常遊手好閒、不務正業，可以說是繡花枕頭——草包一個！

◎你也可以這樣說

繡花針沉海底——無影無蹤。

繡花針又小又細，海是又深又寬，一根繡花針掉入海裏，自然就無影無蹤了。例：阿炳平常說得好像很有朋友義氣似的，可是一旦有事找他幫忙，他就繡花針沉海底——溜得無影無蹤，找不到人了！

◎題目中的事物有甚麼特色呢？想一想，猜一猜，
　腦筋轉個彎，答案非常俏皮喔！

嫩竹子做扁擔

◎以下這五個答案可能都說得通，但是只有一個最貼切，
　也是一般常用的說法。你知道是哪個嗎？

禮輕情意重／不識好歹／無可挑剔／擔不了重擔／一較長短

※翻下頁，看謎底

擔不了重擔

★為甚麼
用細嫩的竹子做扁擔，可想而知，怎擔得起重責大任？

★幽默寶庫
擔不了重擔，比喻沒有經受過鍛煉的年輕人承擔不了重責大任。

◎請你跟我這樣說
教練一叫阿田上場，我們這一隊就失分連連，我早就知道他是嫩竹子做扁擔——擔不了重擔。

◎你也可以這樣說
扁擔上睡覺——想得挺寬。

寬，寬闊的意思。扁擔很窄，你卻想在扁擔上睡覺，那不是把扁擔想得太寬闊了？比喻一個人想法不錯，可是實際上做不到。

04

◎題目中的事物有甚麼特色呢？想一想，猜一猜，
　腦筋轉個彎，答案非常俏皮喔！

貨郎的擔子

◎以下這五個答案可能都說得通，但是只有一個最貼切，
　也是一般常用的說法。你知道是哪個嗎？

肩負重任／穿街走巷／上氣不接下氣／兩頭禍／招搖撞騙

※翻下頁，看謎底

兩頭貨（禍）

★為甚麼

　　貨郎挑着擔子叫賣，擔子的兩頭都是「貨」了。

★幽默寶庫

　　「貨」諧音「禍」，兩頭貨指接連遇到不幸的事。

◎請你跟我這樣說

　　陳家這兩年來先是死了父親，接着母親又得了重病，唉，真是貨郎的擔子——兩頭禍。

◎你也可以這樣說

　　剃頭擔子——一頭熱了。

　　剃頭師傅的擔子，一頭放的是凳子和剃頭工具，另一頭放的是燒水用的火盆，所以說「一頭熱」，比喻當事情的一方很熱情，另一方卻反應冷淡。例：為了老唐的官司，你到處託人情、找關係，老唐自己倒是老神在在。你這個人可真是剃頭擔子——一頭熱啊！

◎題目中的事物有甚麼特色呢？想一想，猜一猜，
　腦筋轉個彎，答案非常俏皮喔！

老太婆的裹腳布

◎以下這五個答案可能都說得通，但是只有一個最貼切，
　也是一般常用的說法。你知道是哪個嗎？

無價之寶／又臭又長／耐人尋味／包你滿意／不分大小

※翻下頁，看謎底

43

又臭又長

★為甚麼

老太婆的裹腳布長好幾公尺，裹在腳上十天半個月才卸下來換洗一次，當然是又臭又長了。

★幽默寶庫

又臭又長，用來形容文章或是說話的內容很貧乏，篇幅又很冗長。

◎請你跟我這樣說

張主任的訓話簡直就是老太婆的裹腳布——又臭又長！讓我聽得昏昏欲睡。

◎你也可以這樣說

阿婆生孩子——有得拼。

生孩子是一件既痛苦又危險的事，年輕的婦女生孩子尚且支撐不住，年老力衰的阿婆更是拼了命的事兒呢！例：我們學校的楊中博想向蟬聯三年的棋王挑戰，我看是阿婆生孩子——還有得拼！

◎題目中的事物有甚麼特色呢？想一想，猜一猜，
　腦筋轉個彎，答案非常俏皮喔！

牆上掛門簾

◎以下這五個答案可能都說得通，但是只有一個最貼切，
　也是一般常用的說法。你知道是哪個嗎？

沒門兒／虛有其表／打腫臉充胖子／無中生有／遮醜

※翻下頁，看謎底

沒門兒

★為甚麼

牆上掛了門簾？這當然是假的，因為牆就是牆，哪來的門呢？

★幽默寶庫

沒門兒，比喻沒有門路、沒有辦法，或是表示不同意。

◎請你跟我這樣說

甚麼？他吃東西卻叫我付錢？牆上掛門簾——沒門兒！

◎你也可以這樣說

牆上畫的餅——中看不中吃。

畫在牆上的餅，只看不能吃；比喻東西表面好看，實際上不中用。例：那些候選人說的話就像牆上畫的餅——中看不中吃！

◎題目中的事物有甚麼特色呢？想一想，猜一猜，
腦筋轉個彎，答案非常俏皮喔！

千里送鵝毛

老爺！趕了一千里
路，終於追上您了。
您少戴一支鵝毛啊！

◎以下這五個答案可能都說得通，但是只有一個最貼切，
也是一般常用的說法。你知道是哪個嗎？

虛情假意／禮輕情意重／多多益善／苦口婆心／騙人的把戲

※翻下頁，看謎底

禮輕情意重

★為甚麼

千里送「鵝毛」，也未免太輕了；但是人家是從千里之外送來的，那份「情」可是很重啊！

★幽默寶庫

禮輕情意重，指禮物雖然不值錢，但是人與人之間的情意很重。

◎請你跟我這樣說

遠在異國的友人特地捎來卡片問候，讓我深深體會甚麼叫「千里送鵝毛──禮輕情意重」。

◎你也可以這樣說

鵝吃草，鴨吃穀──各人各享各的福。

草和穀物分別是鵝和鴨喜愛的食物，各自得到應有的好處。例：同學有的嫁律師，有的嫁了醫生……，而我則是嫁給了一個疼我的老師，這就叫鵝吃草，鴨吃穀──各人各享各的福！

◎題目中的事物有甚麼特色呢？想一想，猜一猜，
　腦筋轉個彎，答案非常俏皮喔！

空棺材出殯

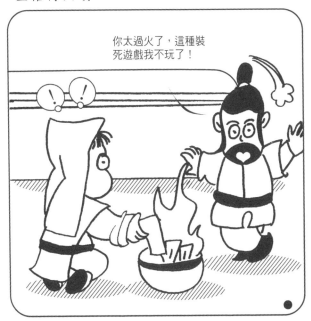

◎以下這五個答案可能都說得通，但是只有一個最貼切，
　也是一般常用的說法。你知道是哪個嗎？

死不瞑目／生死有命／機關重重／假戲真作／目中無人

※翻下頁，看謎底

木(目)中無人

★為甚麼

棺材用來裝死去的人，空棺材當然是木（目）中無人了！

★幽默寶庫

「木」與「目」諧音，木中無人形容人自高自大，不把別人放在眼裏。

◎請你跟我這樣說

阿賢自以為功課很好就瞧不起別人。你看他那個樣子，簡直就是空棺材出殯——目中無人！

◎你也可以這樣說

空心大蘿蔔——中看不中用。

蘿蔔因為失去了水分，中心空空鬆鬆的，所以雖然外表好看，吃起來卻沒甚麼味道。比喻一個人外表雖然長得不錯，卻沒甚麼本事。例：你別看阿光人模人樣的，其實他只是個空心大蘿蔔——中看不中用。

◎題目中的事物有甚麼特色呢？想一想，猜一猜，腦筋轉個彎，答案非常俏皮喔！

過街老鼠

◎以下這五個答案可能都說得通，但是只有一個最貼切，也是一般常用的說法。你知道是哪個嗎？

嬉笑怒罵／橫衝直撞／東張西望／鬧着玩的／人人喊打

※翻下頁，看謎底

人人喊打

★為甚麼

老鼠是人們又討厭又害怕的動物,當牠上了街,當然是人人喊打了。

★幽默寶庫

人人喊打,比喻受到眾人痛恨。

◎請你跟我這樣說

那小偷不但偷了錢,還打傷了老婆婆,氣憤的鄰居全都一擁而上,那小偷一下子就變成過街老鼠——人人喊打!

◎你也可以這樣說

老鼠吃貓——怪事一樁。

老鼠吃貓是違反常理的事兒,所以是「怪事一樁!」

老鼠舔貓鼻子——找死。

貓是老鼠的天敵和剋星,老鼠居然敢去舔貓鼻子,不是「找死」是甚麼?

◎題目中的事物有甚麼特色呢？想一想，猜一猜，
　腦筋轉個彎，答案非常俏皮喔！

初生之犢

◎以下這五個答案可能都說得通，但是只有一個最貼切，
　也是一般常用的說法。你知道是哪個嗎？

自身難保／你算老幾／不怕虎／沒人理／牛牽到北京還是牛

※翻下頁，看謎底

53

不怕虎

★為甚麼

「犢」是剛出生的小牛,剛出生的小牛沒見識過老虎的威猛,當然不怕老虎了。

★幽默寶庫

不怕虎,比喻:(1)年輕人雖然很大膽、勇敢,但是缺少經驗;(2)年輕人敢想敢做,敢接受挑戰。

◎請你跟我這樣說

憑着一股初生之犢——不怕虎的勇氣,我國網球小將打敗了世界排名前十名的歐洲老將,真是可喜可賀啊!

◎你也可以這樣說

老牛拖破車——慢吞吞。
慢吞吞,形容一個人做事慢騰騰的。例:小劉做起事情來就像老牛拖破車——慢吞吞的。你急死了,他可不急。

◎題目中的事物有甚麼特色呢？想一想，猜一猜，
腦筋轉個彎，答案非常俏皮喔！

老虎嘴上拔毛

◎以下這五個答案可能都說得通，但是只有一個最貼切，
也是一般常用的說法。你知道是哪個嗎？

沒事找事／狐假虎威／甚麼人玩甚麼鳥／找死／欺人太甚

※翻下頁，看謎底

找死

★為甚麼

在老虎嘴上拔毛（鬍子），很可能被老虎吃掉，這是不是自己找死？

★幽默寶庫

老虎，比喻那些有權有勢或兇狠的人——碰到這種人，最好少去惹他，以免遭到無妄之災。

◎請你跟我這樣說

王大德是地方上的惡霸，誰招惹了他，那就像老虎嘴上拔毛——只有找死的份！

◎你也可以這樣說

老虎拉車——別信那一套。

套，本來是指套在牲口嘴上的套子，這裏一語雙關，指別人說話的「那一套」；別信那一套，是說不要相信謠言或謊話。例：老王這個人能把黑的說成白的，死的說成活的，所以啊，老虎拉車——別信他說的那一套！

◎題目中的事物有甚麼特色呢？想一想，猜一猜，
　腦筋轉個彎，答案非常俏皮喔！

騎在老虎背上

◎以下這五個答案可能都說得通，但是只有一個最貼切，
　也是一般常用的說法。你知道是哪個嗎？

走投無路／身不由己／人神共憤／糊裏糊塗／吊兒郎噹

※翻下頁，看謎底

身不由己

★為甚麼

一個人騎在老虎背上，當然是身不由己了，難不成你還能指揮兇猛的老虎嗎？

★幽默寶庫

身不由己，指事情不能由自己作主。

◎請你跟我這樣說

我也知道這場比賽幾乎沒有勝算，但是教練硬是指定我出戰，我可以說是騎在老虎背上——身不由己啊！

◎你也可以這樣說

騎驢看唱本——走着瞧。

唱本，是刊載戲文或曲藝唱詞的小本子；騎在驢背上看唱本，邊走邊看，當然是「走着瞧」了。例：你不道歉也沒關係，我們就騎驢看唱本——大家走着瞧！

◎題目中的事物有甚麼特色呢？想一想，猜一猜，
腦筋轉個彎，答案非常俏皮喔！

虎大爺！店裏的
銀子全部給您，
求您別吃我！

老虎吃豆芽

最近消化不良，我是
找你買豆芽吃的！

◎以下這五個答案可能都說得通，但是只有一個最貼切，
也是一般常用的說法。你知道是哪個嗎？

年老力衰／小菜一碟／大材小用／虛心受教／鬧着玩的

※翻下頁，看謎底

小菜一碟

★為甚麼

老虎咬食獵物時大嘴大口的，叫牠吃豆芽，當然是小菜一碟了！

★幽默寶庫

小菜一碟，比喻問題不大，很容易解決。

◎請你跟我這樣說

阿通一身都是力氣，你叫他幫忙搬幾箱書，對他來說只是老虎吃豆芽──小菜一碟啦！

◎你也可以這樣說

老虎吃蚊子──塞不住牙縫。

老虎食量大，蚊子太小，連塞牙縫都不夠；塞不住牙縫，形容東西太小，幫助不大。例：大維欠了人家一百多萬元，你卻只拿出五千元，簡直就是老虎吃蚊子──塞不住牙縫啊！

◎題目中的事物有甚麼特色呢？想一想，猜一猜，腦筋轉個彎，答案非常俏皮喔！

蛇吃鰻魚

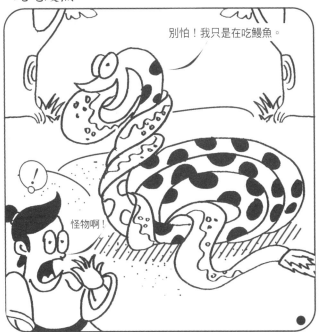

◎以下這五個答案可能都說得通，但是只有一個最貼切，也是一般常用的說法。你知道是哪個嗎？

好大的口氣／一較長短／自作自受／一物剋一物／自相殘殺

※翻下頁，看謎底

一較長短

★為甚麼

蛇吃鰻魚,還得比鰻魚長才吞得進去,這不是「一較長短」的事嗎?

★幽默寶庫

一較長短,比喻雙方較量本事和能耐。

◎請你跟我這樣說

不服氣的話,你約個時間、地點,蛇吃鰻魚——我們再來一較長短!

◎你也可以這樣說

蛇頭上的蒼蠅——自己送上門的。

蒼蠅停在蛇頭上,那蛇只要將舌信一挑,蒼蠅就成了牠口中之物。例:正苦於沒人幫我擦地板,沒想到阿桂在樓下喊我,哈,真是蛇頭上的蒼蠅——他可是自己送上門的!

◎題目中的事物有甚麼特色呢？想一想，猜一猜，
　腦筋轉個彎，答案非常俏皮喔！

猴子爬樹

◎以下這五個答案可能都說得通，但是只有一個最貼切，
　也是一般常用的說法。你知道是哪個嗎？

童心未泯／拿手好戲／無聊至極／載歌載舞／苦中作樂

※翻下頁，看謎底

拿手好戲

★為甚麼

猴子爬樹是家常便飯，更是牠的看家絕活、拿手好戲。

★幽默寶庫

拿手好戲，指最擅長的技藝。

◎請你跟我這樣說

阿平從小就在海邊長大，游泳對他來說，正是猴子爬樹——他的拿手好戲！

◎你也可以這樣說

屬猴子的——拴不住。

猴子生性好動，而且不喜歡受拘束，所以根本拴不住牠。例：這傢伙從小就喜歡到處趴趴走，不愛待在家裏，三天兩頭見不著人影，唉！真是屬猴子的——拴不住！

◎題目中的事物有甚麼特色呢？想一想，猜一猜，
　腦筋轉個彎，答案非常俏皮喔！

鐵公雞

◎以下這五個答案可能都說得通，但是只有一個最貼切，
　也是一般常用的說法。你知道是哪個嗎？

威武雄壯／鐵石心腸／一毛不拔／聞雞起舞／不辨雌雄

※翻下頁，看謎底

一毛不拔

★為甚麼

用鐵打造的公雞當然是「一毛不拔」——一根毛也拔不到的。

★幽默寶庫

一毛不拔，比喻一個人非常吝嗇。

◎請你跟我這樣說

小王是一隻鐵公雞——一毛不拔，想叫他請客？別異想天開了！

◎你也可以這樣說

鐵將軍把門——鎖着了。

「鐵將軍」指門鎖，「鐵將軍把門」，門當然是鎖着了！例：倩倩家大白天裏居然鐵將軍把門——鎖着了，不知全家跑哪兒去玩了！

08

◎題目中的事物有甚麼特色呢？想一想，猜一猜，
　腦筋轉個彎，答案非常俏皮喔！

公雞下蛋

◎以下這五個答案可能都說得通，但是只有一個最貼切，
　也是一般常用的說法。你知道是哪個嗎？

一毛不拔／身不由己／走着瞧／沒指望／不會裝會

※翻下頁，看謎底

沒指望

★為甚麼

公雞哪有可能下蛋？這完全是「沒指望」的事啊！

★幽默寶庫

沒指望，表示沒希望、不可能。

◎請你跟我這樣說

阿俊是個有名的吝嗇鬼，所以你要我找他捐款，等於叫公雞下蛋——完全沒指望！

◎你也可以這樣說

雞不撒屎——自然有一便。

雞只有一個排泄口，尿隨着屎一起排出。便，以大小便的「便」作為雙關語，轉為方便的「便」。例：阿傑雖然傻乎乎的，卻是雞不撒屎——自然有一便，每次跑腿買東西，沒有他，你們誰肯啊？

腦筋急轉第三彎 |第**10**題|

◎題目中的事物有甚麼特色呢？想一想，猜一猜，
　腦筋轉個彎，答案非常俏皮喔！

> 怎麼渾身發抖？是不是餓了？

雞蛋裏挑骨頭

> 快吃，雞蛋裏放了雞腿，注意挑骨頭喔！

◎以下這五個答案可能都說得通，但是只有一個最貼切，
　也是一般常用的說法。你知道是哪個嗎？

閒着沒事／見獵心喜／打破砂鍋問到底／找碴／互探底細

※翻下頁，看謎底

找碴

★為甚麼

　雞蛋裏哪來的骨頭？在雞蛋裏挑骨頭，不是找碴是甚麼？

★幽默寶庫

　找碴，比喻故意挑剔別人的缺點或錯誤，就是找人家麻煩的意思。

◎請你跟我這樣說

　鹽放多了，你說鹹死人；放少了，你又嫌沒味道，這不是雞蛋裏挑骨頭——找碴嗎？

◎你也可以這樣說

　雞蛋碰石頭——自找難看。

　雞蛋的殼脆弱易破，拿去碰堅硬的石頭，自然一碰就破。例：你這個瘦皮猴竟敢找那個大力士打架，真是雞蛋碰石頭——自找難看啊！

70

◎題目中的事物有甚麼特色呢？想一想，猜一猜，
　腦筋轉個彎，答案非常俏皮喔！

黃鼠狼給雞拜年

快！快！黃鼠狼
來拜年了！

快！快！

◎以下這五個答案可能都說得通，但是只有一個最貼切，
　也是一般常用的說法。你知道是哪個嗎？

禮尚往來／沒安好心／禮多人不怪／走着瞧／乘興而來敗興而返

※翻下頁，看謎底

沒安好心

★為甚麼

黃鼠狼最愛吃雞吃鴨了，牠去給雞拜年，還能安甚麼好心呢？

★幽默寶庫

黃鼠狼明明要吃雞，卻藉口拜年光明正大上門，顯然別有用心！這句歇後語常用來形容偽善的人。

◎請你跟我這樣說

那個建築商人天天去老陳家送禮套交情，原來是看上老陳家那塊祖產，想哄他便宜賣了好讓他蓋大樓賺大錢，真是黃鼠狼給雞拜年——沒安好心！

◎你也可以這樣說

雞給黃鼠狼拜年——自投羅網。黃鼠狼愛吃雞，偏偏雞還去向黃鼠狼拜年，那不是自投羅網嗎？比喻人分不清利害關係，自尋死路。

◎題目中的事物有甚麼特色呢？想一想，猜一猜，
腦筋轉個彎，答案非常俏皮喔！

狗咬狗

◎以下這五個答案可能都說得通，但是只有一個最貼切，
也是一般常用的說法。你知道是哪個嗎？

一嘴毛／一嘴血／兩相好／鬧着玩的／司空見慣

※翻下頁，看謎底

一嘴毛

★為甚麼
狗和狗互咬，嘴上都是對方的毛。

★幽默寶庫
狗咬狗，指爭鬥的雙方都不是好東西。

◎請你跟我這樣說
這兩個素行不良的候選人彼此互揭瘡疤，狗咬狗——一嘴毛，結果最後雙雙落選。

◎你也可以這樣說
狗咬老鼠——多管閒事。
因為咬老鼠是貓的事啊！
狗咬刺蝟——無處下口。
刺蝟一身長着硬刺，遇到敵人就縮成一團，狗想咬刺蝟，找不到下口的地方。

12

◎題目中的事物有甚麼特色呢？想一想，猜一猜，
　腦筋轉個彎，答案非常俏皮喔！

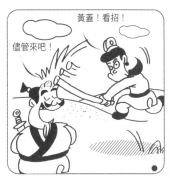

周瑜打黃蓋

◎以下這五個答案可能都說得通，但是只有一個最貼切，
　也是一般常用的說法。你知道是哪個嗎？

**一報還一報／狹路相逢／仇人相見，分外眼紅／
一個願打，一個願挨／君子報仇，三年不晚**

※翻下頁，看謎底

一個願打，
一個願挨

★為甚麼
由於是事前講好的，所以是一個願打，一個願挨。

★幽默寶庫
《三國演義》裏說，老將軍黃蓋主動向大元帥周瑜獻了苦肉計，要周瑜狠狠打他一頓，讓他有藉口到曹營詐降，瞞過曹操，最後終於破了曹軍。

◎請你跟我這樣說
說好了我請你吃烤蕃薯，你請我吃炸雞，周瑜打黃蓋——一個願打，一個願挨，你可別反悔哦！

◎你也可以這樣說
周瑜打黃蓋——裝樣子的。
周瑜打黃蓋是事先套好的招數，所以是「裝樣子的」。例：你看阿威的媽把雞毛撢子拿得高高的，其實那是周瑜打黃蓋——裝樣子的啦！

◎題目中的事物有甚麼特色呢？想一想，猜一猜，
　腦筋轉個彎，答案非常俏皮喔！

劉備賣草鞋

◎以下這五個答案可能都說得通，但是只有一個最貼切，
　也是一般常用的說法。你知道是哪個嗎？

大材小用／唱高調／本行／走投無路／不識抬舉

※翻下頁，看謎底

77

本行

★為甚麼

《三國演義》中提到，劉備原是編織草席、草鞋等來賣的人，所以賣草鞋是他的本行。

★幽默寶庫

本行，指一個人本來所從事、專長的事業。

◎請你跟我這樣說

叫娟娟做甚麼也許不行，叫她縫補衣服你就大可放心，那可是劉備賣草鞋——本行啊！

◎你也可以這樣說

劉備的兒子——扶不起的阿斗。

劉備的兒子劉禪乳名阿斗，天性駑鈍、怯弱，即使有智多星諸葛亮輔佐他也無濟於事。例：唉，別指望他了，那個人是劉備的兒子——扶不起的阿斗，隨他亂搞去！

02

◎題目中的事物有甚麼特色呢？想一想，猜一猜，
腦筋轉個彎，答案非常俏皮喔！

張飛穿針

◎以下這五個答案可能都說得通，但是只有一個最貼切，
也是一般常用的說法。你知道是哪個嗎？

手到擒來／無聊至極／苦中作樂／裝模作樣／粗中有細

※翻下頁，看謎底

粗中有細

★為甚麼

張飛是個粗枝大葉的莽漢，而穿針必須細心又有耐心，所以說是粗中有細。

★幽默寶庫

粗中有細，形容一個人雖然性格莽撞，但是也有他體貼、細心的一面。

◎請你跟我這樣說

別看阿草打起球來橫衝直撞的，他包紮傷口又仔細又妥貼，這才叫張飛穿針——粗中有細啊！

◎你也可以這樣說

張飛穿針——大眼瞪小眼。

大眼瞪小眼，指的是張飛的大「眼」睛盯着那細小的針「眼」。例：聽到老師臨時宣布要考試，大家都嚇得像張飛穿針——彼此大眼瞪小眼！

03

◎題目中的事物有甚麼特色呢？想一想，猜一猜，
　腦筋轉個彎，答案非常俏皮喔！

曹操諸葛亮

◎以下這五個答案可能都說得通，但是只有一個最貼切，
　也是一般常用的說法。你知道是哪個嗎？

二人世界／久別重逢／相見恨晚／脾氣不一樣／仇人相見分外眼紅

※翻下頁，看謎底

脾氣不一樣

★為甚麼

一個是奸臣，一個是忠臣，脾氣當然不一樣啊！

★幽默寶庫

在《三國演義》裏，曹操被描寫成性格奸詐、想篡位的奸臣；而諸葛亮則是忠心事主的忠臣，一忠一奸，一好一壞，就是不一樣。

◎請你跟我這樣說

林家的兩個孩子一個好動，一個愛靜，真可說是曹操諸葛亮——脾氣不一樣啊！

◎你也可以這樣說

身在曹營——心在漢。

關公雖然身在曹操陣營裏，也備受曹操的禮遇，可是他卻老想回到蜀漢。比喻一個人心思不在所從事的事情上。例：小李人在公司上班，他的一顆心早已飛到了未婚妻阿美的身邊，真是名副其實的身在曹營——心在漢啊！

◎題目中的事物有甚麼特色呢？想一想，猜一猜，腦筋轉個彎，答案非常俏皮喔！

韓信點兵

◎以下這四個答案可能都說得通，但是只有一個最貼切，也是一般常用的說法。你知道是哪個嗎？

軍令如山／多多益善／威風八面／婦人之仁

※翻下頁，看謎底

83

多多益善

★為甚麼

才能小的人，帶一百個兵也就差不多了；但是像韓信這種大將之才可以帶多少兵呢？當然是「多多益善」了！

★幽默寶庫

《史記》記載，漢高祖曾問韓信：能帶多少兵呢？韓信回答：「多多益善，愈多愈好！」

◎請你跟我這樣說

錢這種東西啊，韓信點兵——多多益善啊！

◎你也可以這樣說

秀才遇到兵——有理說不清。

秀才愛講道理，兵則習慣使用武力，當然是有理說不清了。例：老王聽不懂台語，阿婆聽不懂國語，每次兩個人在一起，就各說各的話，唉，真是秀才遇到兵——有理說不清啊！

◎題目中的事物有甚麼特色呢？想一想，猜一猜，
　腦筋轉個彎，答案非常俏皮喔！

姜太公釣魚

小伙子，我是來
修身養性的，這
裏沒有魚。

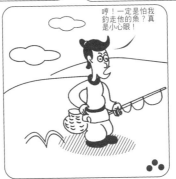

哼！一定是怕我
釣走他的魚？真
是小心眼！

◎以下這五個答案可能都說得通，但是只有一個最貼切，
　也是一般常用的說法。你知道是哪個嗎？

願者上鉤／別說了／目不轉睛／胡搞／家家有本難念的經

※翻下頁，看謎底

願者上鉤

★為甚麼

姜太公釣魚時,他的魚鉤沒放魚餌,而且離水三尺高,這不是願者才會上鉤的事嗎?

★幽默寶庫

姜太公是指商朝末年、西周初年的呂尚,就是姜子牙。他隱居在陝西渭水西邊,用沒有掛餌的魚鉤在水面三寸上釣魚。周文王聽說他很賢能,找到了他,而他也輔佐周文王取得天下。

◎請你跟我這樣說

不識貨的人大可不必買我的東西,我賣東西的原則是姜太公釣魚——願者上鉤,不勉強誰!

◎你也可以這樣說

姜太公釣王八——願者伸脖子。
有殼可躲卻伸長脖子讓姜太公釣上了,比喻心甘情願做傻事。

06

◎題目中的事物有甚麼特色呢？想一想，猜一猜，
　腦筋轉個彎，答案非常俏皮喔！

豬八戒照鏡子

糟糕！又要被師
父唸緊箍咒了。

我老豬還是滿英俊的！

怎麼不動？

哈哈！上當了！
那是畫上去的。

◎以下這五個答案可能都說得通，但是只有一個最貼切，
　也是一般常用的說法。你知道是哪個嗎？

苦中作樂／裏外不是人／老奸巨猾／不自量力／志得意滿

※翻下頁，看謎底

裏外不是人

★為甚麼

豬八戒豬頭豬腦的,當他照鏡子時,鏡裏鏡外當然都不是「人」。

★幽默寶庫

裏外不是人,比喻一個人處境窘迫,到處受人抱怨,或是被夾在敵對的兩邊中,成了受氣包。

◎請你跟我這樣說

我當這個班長也是夠衰的,這樣做也有人嫌,那樣做也有人嫌,真是豬八戒照鏡子——裏外都不是人!

◎你也可以這樣說

豬八戒吃人參果——不識好滋味。
豬八戒因為貪吃,張開嘴就一口圇圇吞嚥下去,連人參果是甚麼味道都沒注意。不識好滋味,比喻不知道自己所吃東西的價值。

◎題目中的事物有甚麼特色呢？想一想，猜一猜，
腦筋轉個彎，答案非常俏皮喔！

孫悟空的臉

◎以下這五個答案可能都說得通，但是只有一個最貼切，
也是一般常用的說法。你知道是哪個嗎？

自以為是／皮笑肉不笑／說變就變／抓耳撓腮／猴子不知屁股紅

※翻下頁，看謎底

說變就變

★為甚麼

孫悟空有「七十二變」的本領,他的臉自然是「說變就變」!

★幽默寶庫

說變就變,比喻一個人性情不穩定,喜怒無常。

◎請你跟我這樣說

小雯最近的脾氣就像是孫悟空的臉——說變就變!

◎你也可以這樣說

孫猴子跳出水簾洞——好戲在後頭。

孫猴子就是孫悟空,原本和一羣猴子居住在水簾洞裏。他保護唐三奘取經的精采故事都發生在他離開水簾洞之後,所以說好戲還在後頭。

例:一開學這小頑童就闖了禍,往後只怕孫猴子跳出水簾洞——好戲還在後頭呢!

◎題目中的事物有甚麼特色呢？想一想，猜一猜，
腦筋轉個彎，答案非常俏皮喔！

武大郎玩鴨子

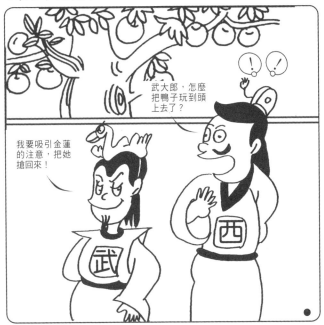

◎以下這五個答案可能都說得通，但是只有一個最貼切，
也是一般常用的說法。你知道是哪個嗎？

戀物癖／甚麼人玩甚麼鳥／好戲在後頭／好上加好／難兄難弟

※翻下頁，看謎底

甚麼人玩甚麼鳥

★為甚麼

武大郎腳短,是個矮子;鴨子也是腿短身矮的鳥類,這不就是甚麼人玩甚麼鳥嗎?

★幽默寶庫

甚麼人玩甚麼鳥,指甚麼個性的人就會做出甚麼樣的事。

◎請你跟我這樣說

阿東是個天生的賭徒,簽六合彩簽到傾家蕩產,連買樂透都能買到債台高築,真是武大郎玩鴨子——甚麼人玩甚麼鳥!

◎你也可以這樣說

鴨子滑水——上面靜,下面動。比喻表面看似沒有動靜,暗地裏卻努力進行。例:為了競選總統,多組人馬表面上沒有甚麼動作,其實早已展開部署,鴨子滑水——上面靜,下面動。

09

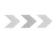 記憶力大考驗

一、成語大配對：將下方成語填入正確空格中，
即可完成語句完整意思。

無法無天　有口無心　各說各話　目中無人　多多益善
身不由己　一較長短　一毛不拔　沒安好心　願者上鉤

1. 趁老師不在課室，同學開始大聲聊天，甚至追逐嬉
戲，真的是（　　），等一下一定有人要被處罰了。

2. 小明因為心情不好，對阿華大發脾氣，雖然是
（　　），但已經傷到阿華的心了。

3. 對於行善，我們應該抱持（　　）的心態，把小
愛發揮到最大的價值。

4. 他雖然是個大富翁，但對於別人卻是（　　），斤
斤計較。

5. 像他這種（　　）的個性，一定很難交到知心朋友。

6. 從小就喜歡跟人比賽的風仔，聽說隔壁鄰居跟他一
樣厲害，今天決定拿出秘密武器和他（　　）。

7. 那些可憐的流浪漢，往往因為（　　）的原因，
才會流落街頭。

8. 事情到了這個地步，大家（　　），只能找老師
出來當評判了。

9. 廣告大多誇張商品效果，但（　　），還是有無
數的人受騙了。

10. 平日水火不容的阿富和偉仔，卻突然彼此示好，我
想兩個人一定都（　　）。

二、趣味猜謎總複習：動動腦，想一想，有趣猜謎等你來解答。

1. 孫悟空的臉 —（　　　）。
2. 豬八戒照鏡子—（　　　）。
3. 狗咬狗 —（　　　）。
4. 雞蛋裏挑骨頭 —（　　　）。
5. 公雞下蛋 —（　　　）。
6. 老虎嘴上拔毛 —（　　　）。
7. 千里送鵝毛 —（　　　）。
8. 老太婆的裹腳布 —（　　　）。
9. 大姑娘上花轎 —（　　　）。
10. 啞巴吃黃連 —（　　　）。

三、延伸閱讀考一考：讀完這本書，你記得了多少知識呢？

1. 比喻摸不清底細。台北這麼大城市，我初來乍到，就像看見丈二大砲 —（　　　）。

2. 啞巴吃餃子，嘴裏吃了多少個，嘴上卻說不出來，但心裏知道。你做過多少壞事我不用一一細數，但啞巴吃餃子 — 你自己（　　　）。

3. 瞎子點燈，瞎子的世界一團黑，點了燈不是白費蠟燭嗎？你這個方法只是費時費力，對於這次考試一點幫助都沒有，簡直是瞎子點燈 —（　　　）。

4. 比喻心裏非常愉快、舒服。老師今天誇他一句，他馬上就五臟六腑抹蜜糖—（　　　）。

5. 指事情已經無法挽救了。唉，如今這件事是死了的孩子 —（　　　），我們只好另想辦法吧！

語文遊戲真好玩 09

俏皮話大挑戰 ❶

作　者：陳雪平
負責人：楊玉清
總編輯：徐月娟
編　輯：陳惠萍、許齡允
美術設計：游惠月

出　版：文房（香港）出版公司
2017年5月初版一刷
定　價：HK$30
ISBN：978-988-8362-98-1

總代理：蘋果樹圖書公司
地　址：香港九龍油塘草園街4號
　　　　華順工業大廈5樓D室
電　話：(852) 3105 0250
傳　真：(852) 3105 0253
電　郵：appletree@wtt-mail.com

發　行：香港聯合書刊物流有限公司
地　址：香港新界大埔汀麗路36號
　　　　中華商務印刷大廈3樓
電　話：(852) 2150 2100
傳　真：(852) 2407 3062
電　郵：info@suplogistics.com.hk